U0069436

花之語

楊塵——著

楊塵攝影文集04

作者簡介

楊塵

（本名楊文智，英文名 Jack）

　　臺灣科技大學電子工程系畢業，曾從事於臺灣的半導體和液晶顯示器科技產業，先後任職聯華電子、茂矽電子、聯友光電、友達光電和群創光電等科技公司。

　　緣於青年時期對文學、歷史和攝影的熱情，離開科技職場之後曾自行創業，經營過月光流域葡萄酒坊和港式飲茶餐廳。現為自由作家，主要從事攝影、詩集、旅遊札記、生活美學、創意料理和美食評論等專題創作。

✺ 楊塵詩語 ✺

心生真情皆是詩
景入眼簾已成畫

人生如酒 五味雜陳
而紅塵過往你需要的
其實只要 佳釀一瓶

好人不孤獨 定有恩澤
好詩不寂寞 必得歌詠
好酒不私藏 就要分享

詩就是心中言語
與年齡 性別 種族 地域無關
你只要真實地把它
寫出來 讀出來 唱出來

攝影這件事
不是 你眼睛看到什麼 拍什麼
而是 你心中想要什麼 留下什麼

你如果問詩人 為何要寫詩
就好像問別人 為何要吃飯喝茶
因為 他是
不寫詩便會飢渴的那種人

自序

　　這並不是以花為專題而去專門拍攝的攝影集，而是三十年來，我的人生旅途中所遭遇的花開與花落。每次與花正面相遇，不管什麼季節、地點、天氣，亦不管白天或夜晚，只要心中有深刻觸動，我便要拿起手邊可用的拍攝工具，無論單眼相機、傻瓜相機、手機或IPAD，忠實地紀錄此刻瞬間的感動。我目睹它的容顏並傾聽它的聲音，在花我默然兩忘之間，我按下快門並保留了人生此刻的際遇，花不能語，但它無言地訴說心中的話語，人能言，但卻埋藏了很多花開花落的心事。

　　花開花落其實就是人生的縮影，如果你聽得到花開的言語以及花落的聲音，那麼你就可以聽到自己生命的回音。在朝露清晨，我看到蓓蕾初放的容顏，那是我青春年少的模樣。在日正當中，我看到花蕊怒放的豔麗，那是我熱情盛年的英姿。在細雨黃昏，我看到花朵褪色的蕭瑟，那是我老年遲暮的寫照。在朦朧月夜，我看到殘紅落地的枯萎，那是我生命最後的歸宿。

　　這是花的言語，也是人生花絮，我不過以攝影和旁白真實地記錄在我所走過的每個旅程。

　　　　　　　　　　　　　　　楊塵 2020 年 11 月 2 日 於新竹

目錄

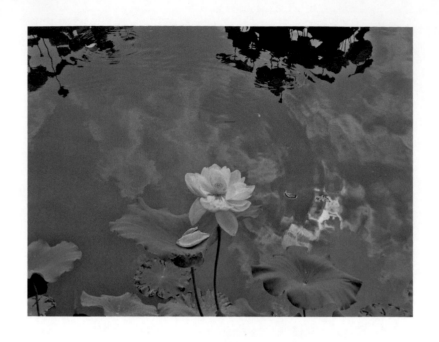

❀ 淡然 ❀

你知不知道我
我就在這裡
你來不來看我
我還在這裡
無關人世跌宕
不問季節輪迴
只管花開花落

花之語

❋ 代價 ❋

生活的代價
必須用生命去付出和收獲
想要贏得豔麗芳心
你要有經得起荊棘刺痛的勇氣

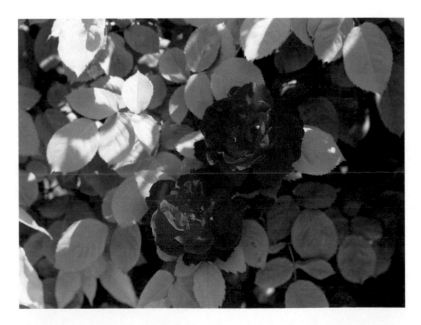

✤ 灼傷 ✤

只要我心花怒放
便如火焰撩人
親近我的人啊！
你要小心被我的熱情灼傷

✾ 流星 ✾

我的夢想寄託在遙遠的銀河
這夜空下　繁星垂手可摘
只是　不知哪一朵
今夜會像流星一樣隕落

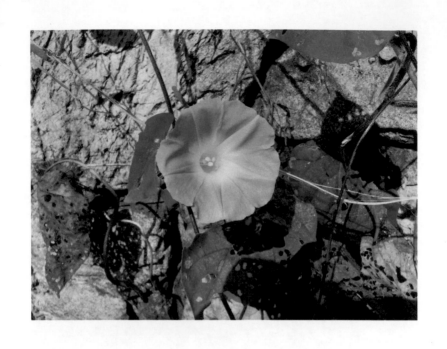

✽ 星子 ✽

昨日夜空群星閃爍耀熠
即使
我是銀河不小心掉落人間的星子
只要保持能量 堅持到底
今朝依然能在白晝綻放光芒

14

✳ 光芒 ✳

銀光熠熠的背後
有時是如此脆弱和無法掌握
想要一直擁有璀璨的光芒
可秋天一來
我的世界便隨風而逝

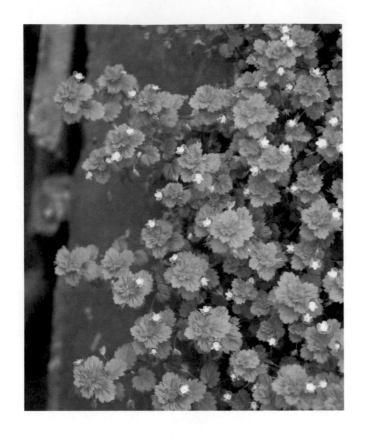

❀ 忽略 ❀

我知道
我不過是
像繁星點綴夜空的一子
此生
隨時可能被你忽略

✤ 花開 ✤

在李斯特的窗前綻放
你一定聽到我如花開的協奏曲

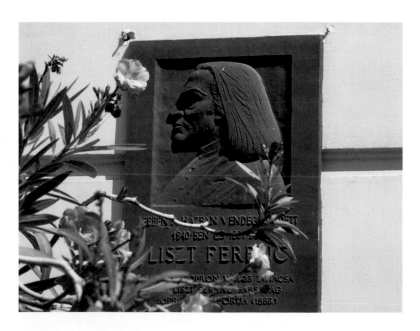

✳ 結緣 ✳

安靜地佇立牆角一隅
只要你經過
用心看我一眼
我們此生
就從這裡結緣了

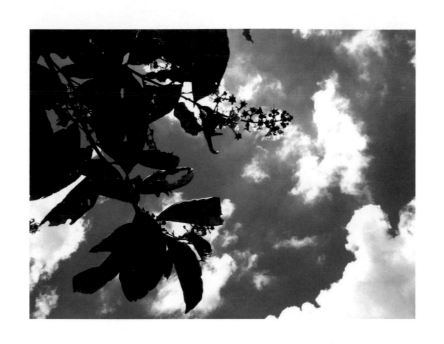

❀內心❀

其實我的內心
清秀而明亮
就看你能不能等到
撥雲見日

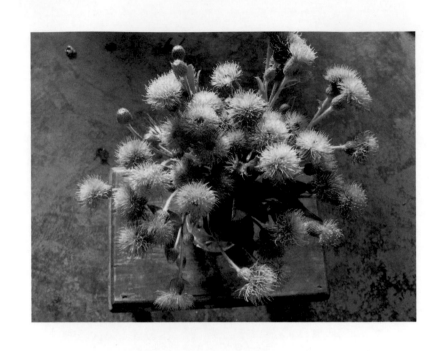

✤青春✤

隨你任意置放
青春洋溢如我
此刻
美麗的花瓶已是多餘

❋ 堅持 ❋

縱然孤枝一束
我也要堅持
在你寂寥的天空裝扮顏色

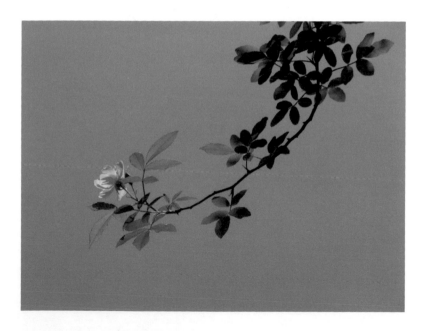

❋ 狂亂 ❋

風吹散我滿頭長髮
但你看不到我
內心狂亂

花之語

❋ 繚亂 ❋

我知道
我不過是
在春天的繁花裡
你眼花繚亂下
偶然採擷的那朵

❁矜持❁

不管風吹日曬
我都依然矜持佇立
在自己小小的角落
我是一個
不輕易把心交出去的那種人

花之語

❈ 高傲 ❈

我總是
如此地高傲與自信
以至於 即使錯了
都不曾在你面前低頭

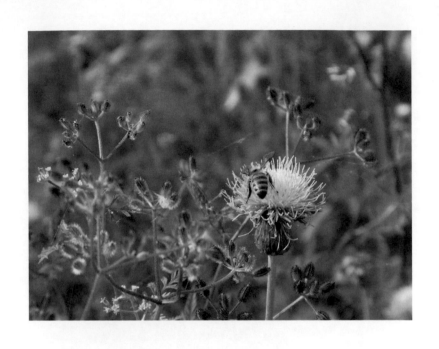

✳ 鍾情 ✳

在花花世界裡
有時我並不明瞭
你為何對我
情有獨鍾

❀ 鬥豔 ❀

關鍵時刻你要想清楚
在群芳鬥豔之中
你到底愛誰

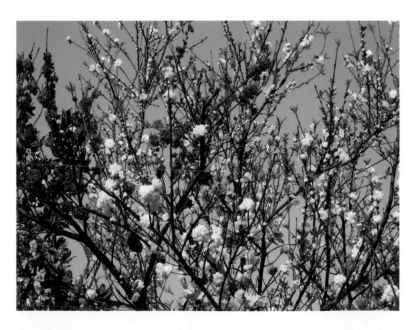

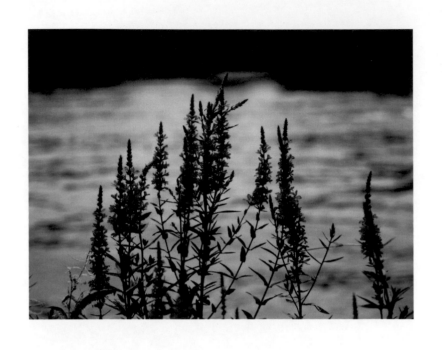

❋ 放光 ❋

即使世界一片黑暗
我也願像一盞燭火
永遠駐足在你心底
綻放光亮

❋ 沉澱 ❋

河水流逝不去我美麗的年華
因為我早已沉澱
在你清澈透明的心底

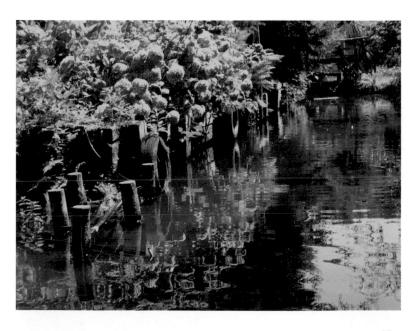

✿ 春天 ✿

對我而言
有你就夠了
因為你已然就是
整個春天

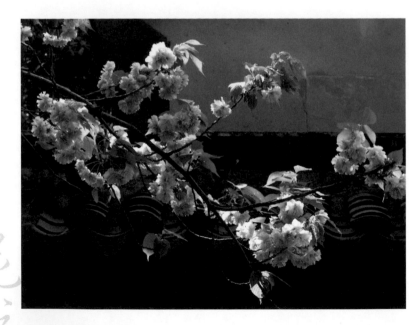

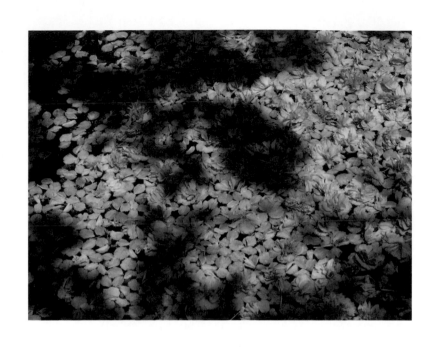

❀無憾❀

盡情風華璀璨
儘管青春易逝
此刻
我已大放光彩
了無遺憾

❋ 幻影 ❋

真的
很難進入你的世界
我終日圍繞守候的
始終是你美麗的幻影

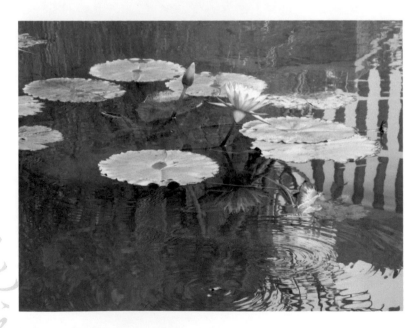

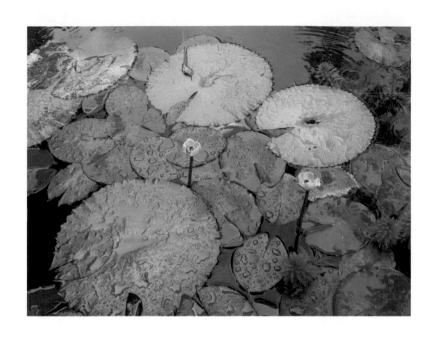

❋ 距離 ❋

時光在湖心沉默無語

我們相視咫尺而天涯

就算雨絲再大

終究形成不了一條連接線

連接我們之間

觸手可及的距離

❋ 觀照 ❋

此刻
除了我
大千世界沒有一點雜音
因而你可以安靜地觀照
自己內心的顏色

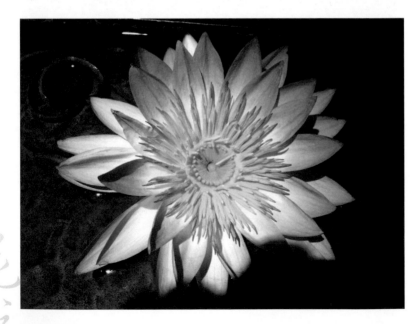

✳ 本質 ✳

我奢求不多
只要
給我一點亮光
你就能看清
我原本質樸的面貌

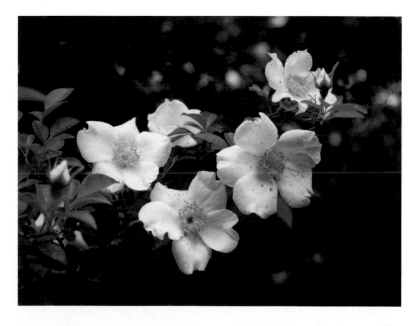

❀ 掛心 ❀

這個時候 你來看我
我的容顏和去年依舊
只是擔心這寒風微雨
是否濕了你的衣衫

✱印記✱

向來
我都是素面相見的
秋天你來
我會略施胭脂
作為久別重逢的
一種印記

✻ 記憶 ✻

去年匆匆離別的夏季
沒留下什麼記憶
除了你的笑容
只有那粉色的裙裾
迎風飄逸

❀ 烙印 ❀

沒有什麼是完美的
即使
樸素無華一生如我
心中也有
深深糾結的烙印

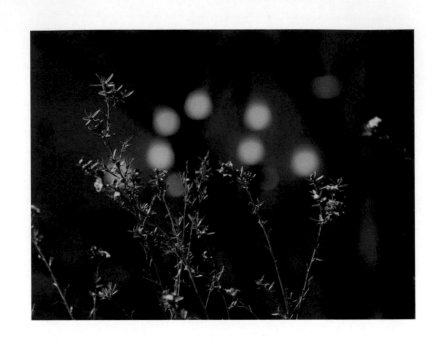

✳孤寂✳

漫漫長夜
我已習慣一個人度過
你不來
我守著寂寞的天空
以及自己孤單的影子

❀獨立❀

身邊沒有雲彩
我仰望天空追尋
夜裡溫度太低
必須試著點燃自己

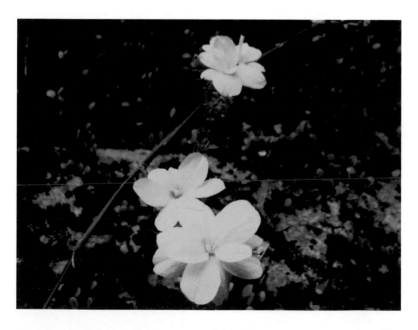

❋糾葛❋

徘徊在情愫的糾葛
不再計較人間的是與非
每個人都有自己的舞台
不在白天便在黑夜

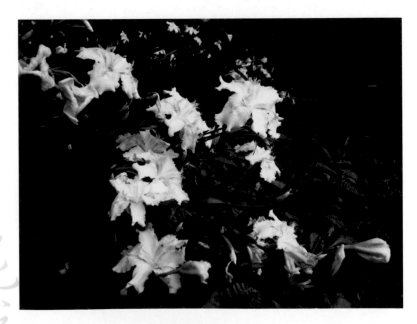

❋ 磨合 ❋

保持距離最終是孤獨的
但你要考慮清楚
太過親近的同時
我們彼此可能都會受傷

❀傷口❀

經過那麼多年
你應該明瞭
我們愛情的傷口
再也經不起任何碰觸

✽ 裝扮 ✽

一定得把自己裝扮得鮮豔奪目
因為曾幾何時
我發現自己的內心 都快只剩
黑與白

❀ 焦點 ❀

傲視群芳
一登場
便是舞台焦點
天生如此
我並不是故意的

✲ 探觸 ✲

到我的心裡來
探觸一下我真正的世界
其實溫暖而光亮
並不像你表面看到那樣
多愁善感

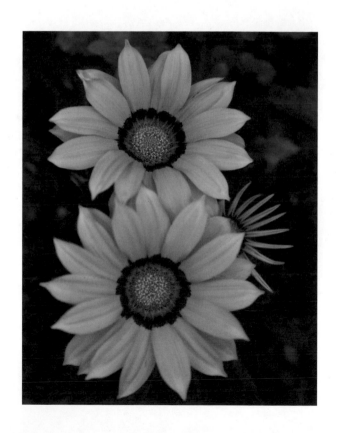

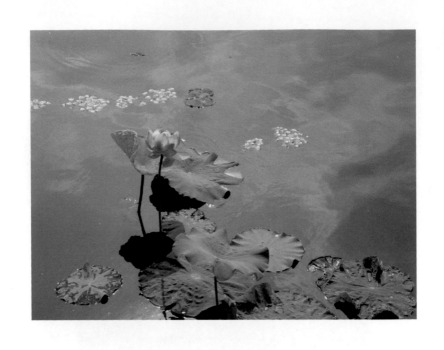

❋ 寂靜 ❋

世界寂靜得仿佛時間凝結了

假如

沒有落葉

偶然震起一點漣漪

我會懷疑自己的心跳

早已靜止多時了

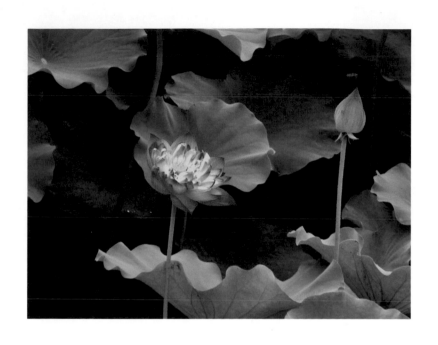

❋ 競逐 ❋

這世界

沒有誰

可以獨占春天的舞台

就在我快意綻放時

早已有人默默吐豔

蓄勢待發

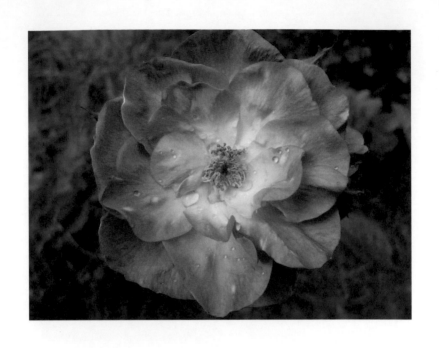

✳ 心扉 ✳

總是這樣毫無保留地敞開心扉
季節過了
才了悟什麼叫傷痕累累
原本打算含苞藏著自己寂寞的花蕊
可春天來了
我又忘了過往的一切

✤ 自在 ✤

活在喧囂的城市
疲憊了
總渴望解開心靈枷鎖
一如曠野的蒲公英
安靜綻放 自由自在

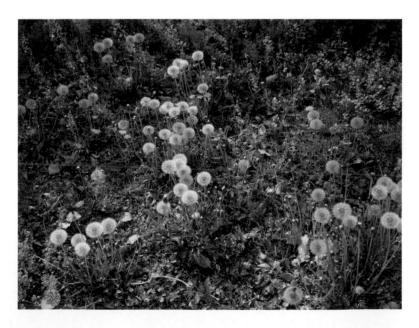

❀ 容顏 ❀

歲月像季節的腳步
悄悄走來
不施胭脂就能令人如癡欲醉的
其實是青春的容顏

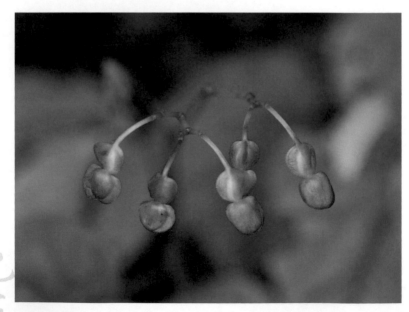

❋ 堅持 ❋

因為
知道在夾縫中求生存
很不容易
所以 即使含著淚水
我依然必須堅持到底

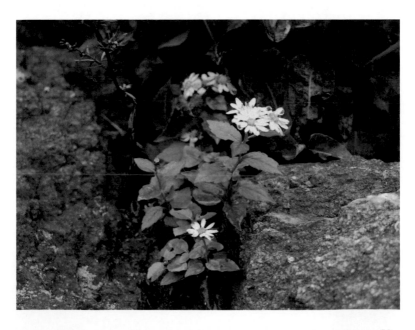

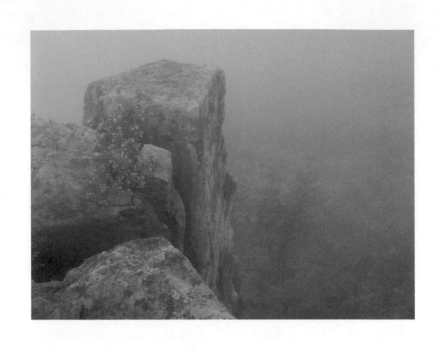

❀ 迷茫 ❀

有時
我看不清這個世界
只能牢牢抓住身邊僅有的一切
唯恐一不小心
就會粉身碎骨

❋ 普照 ❋

很難相信這世界是公平的
有人靚麗 有人黯淡
但隨著時間推移
陽光不會永遠只照耀
一個人的臉龐

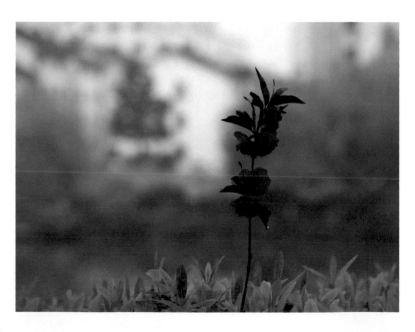

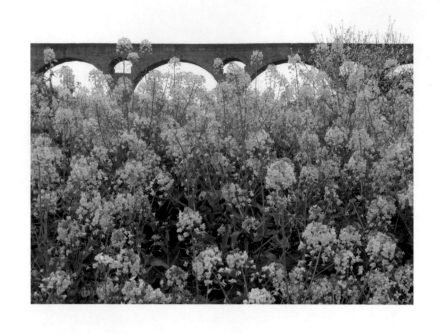

✳ 佳餚 ✳

三月 到江南
太多的美酒佳餚
早已心滿意足
你若問我還想吃什麼
我想再來一道
滿滿一畦 春風拌黃花

✤ 本心 ✤

你日夜澆灌
期待我的花期
可你不明瞭
我原本就已花開滿庭
而你從沒看清我的本心

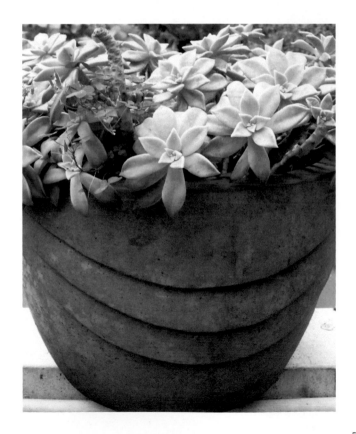

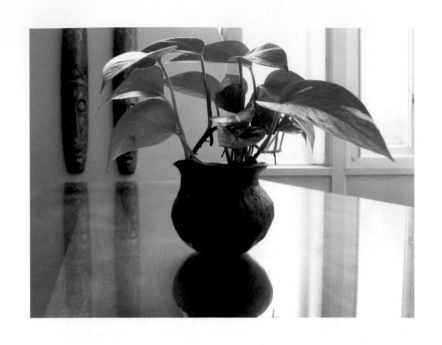

✤ 知足 ✤

其實我要的不多
只要給我一瓢清水以及
一扇有著陽光的窗口
此生 我便
無怨無悔

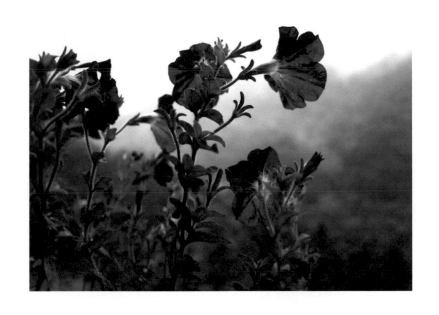

✤ 自由 ✤

五光十色的吵雜城市
淹沒著無數疲憊的靈魂
或許我們每人心中
都需要一座小小山谷
讓自由的花朵 安靜開放

❋ 傾聽 ❋

藝術家都是喜歡花園的
並不是他們喜歡看花草
而是享受和花草對話
並傾聽滿園四季
花開花落的言語

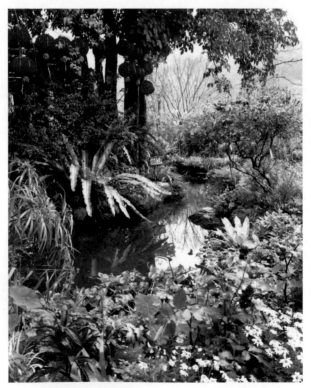

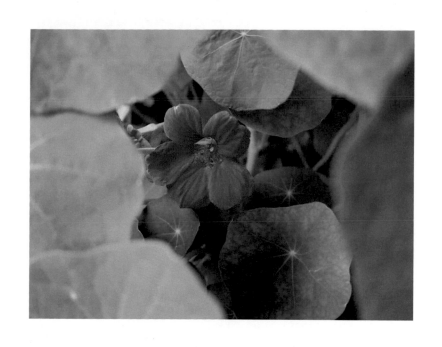

❀ 含蓄 ❀

縱然已開成一朵紅花
我也樂於隱身綠葉之後
這個年代
含蓄而低調的美 有一種
不可言喻的力量

✽ 獨特 ✽

一樣的白天和黑夜
一樣的陽光和雨露
請允許我獨樹一格
堅持不一樣的花開和葉落

✳非凡✳

不要怨我離經叛道
我血液流淌的
本是和別人不同的色素
教我如何來表白
難道非要掏心來證明

✿ 忍耐 ✿

沒有辦法選擇出生
面對大海 我心知肚明
想要花開
得耐得住寒風與寂寞

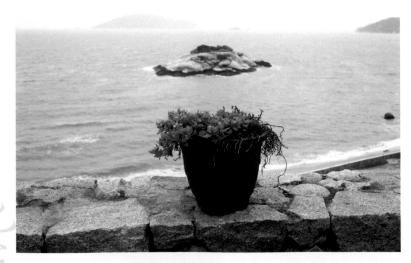

❈ 生存 ❈

即使把我逼到牆角
也要生根發芽
大地春回的演出中
我是絕對不會缺席的

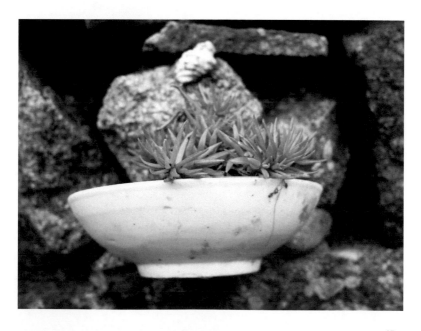

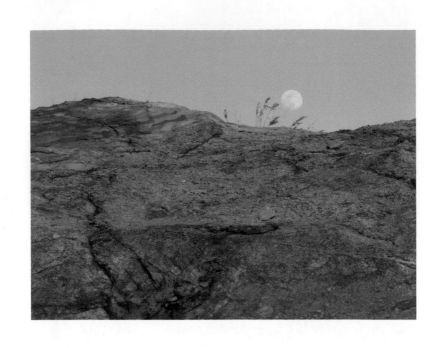

✽ 遺忘 ✽

沒有想像中那麼絕望
只要能滲透一點陽光和雨露
我就能回報一季的花開
即使自己幾乎渺小到
快被這個世界遺忘

✻ 花期 ✻

春風吹來紫蕊搖
一樹苦楝如翻浪
試問去年賞花人
今朝花開君何處

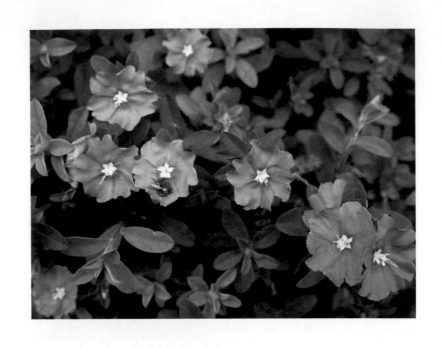

❋ 心跳 ❋

常常憶起雨天
你撐著小傘等在路口
老遠就能認出是你 因為
沿著藍色布紋不停彈跳的水珠
仿佛是你著急等待的心跳

花之語

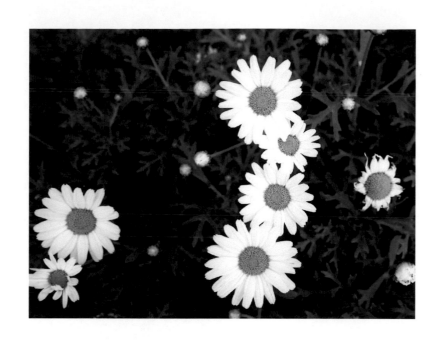

✽懷念✽

就像初次相遇
妳著的白色褶裙
其實懷念一座城市
往往源於
懷念一個人

❀卑微❀

有時我感到卑微 尤其
在光鮮亮麗的人群旁邊
真實地呈現
一張已然枯萎憔悴的面容

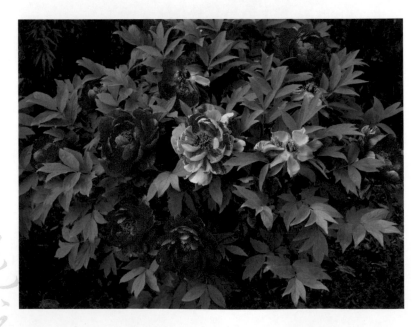

✳渴望✳

平凡如泛泛之輩
有時
內心總渴望能擁有一點什麼
與眾不同
可以超越現在的自己

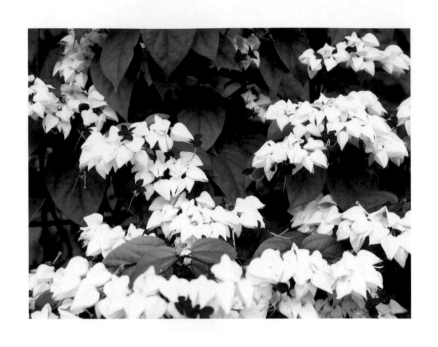

✿ 求變 ✿

重複而無聊的日子
像一面蒼白的臉孔
我的奢求不多
只要能給生活多一點點色彩
妝點在我即將逝去的華年

✤ 念想 ✤

就算這個世界要關閉窗口
我也要用盡僅剩的一點餘光
堅持最後花開
留你來生一個念想

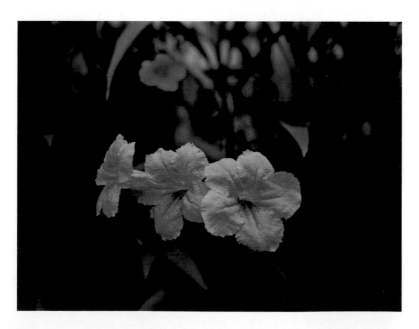

❁ 澹泊 ❁

想法簡單　奮力向上
生活總是安靜而美好的
就像生命中的藍天
雲淡風清

花之語

❁ 落差 ❁

人生有時就像

大地的一幅圖畫 悲喜交加

同樣的季節

有人繁花盛放

有人滿地殘紅

❀選擇❀

忠於自己的秉性
每個人選擇的道路不同
你喜歡滋養在溫室
我寧願綻放於山野

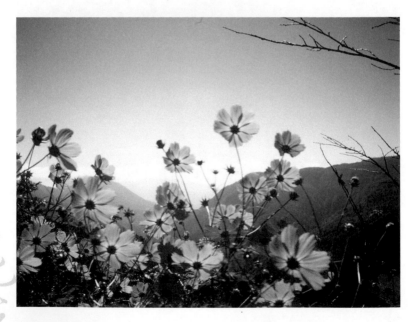

花之語

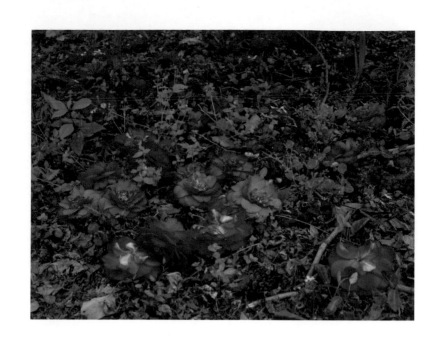

✽ 脆弱 ✽

光鮮亮麗的外表背後
往往藏著脆弱的心靈
有時你只看到我的白天
卻探觸不到我的黑夜

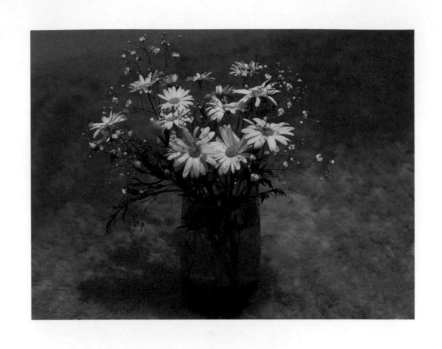

✿ 天地 ✿

世界太大
我走累了
哪裡也不想去
只想沉溺於自己的
小小天地

✳緣分✳

不似盛開的花朵 耀眼奪目

深藏在茫茫人海裡

假若你不用心尋覓

或許 此生

你我根本無緣

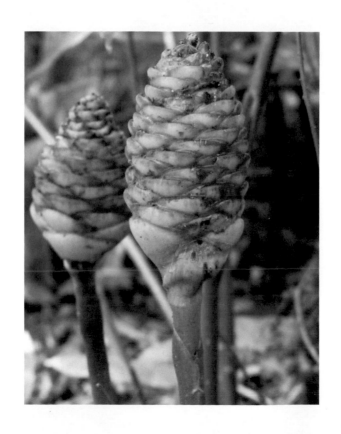

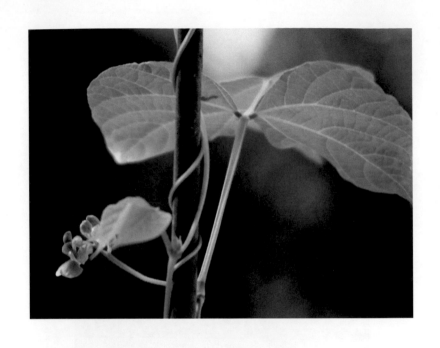

❀向上❀

為了開花結果
我牢牢抓住
身邊可用的一切
拼命向上攀爬
沒有回頭

✤ 約定 ✤

交響樂以淙淙流水登場
我們的燭光晚餐就要開始
那是生前就已預定
在山水相逢
一場不能刪除的約會

❋火苗❋

壓抑不住的怒氣
像心頭竄出的火苗
有時往往自己
也被燒得
面目全非

花之語

❀ 搶先 ❀

不要怪我
搶在你的前頭開放
因為我不知道
春天
到底可以停留多久

✿ 仰望 ✿

沉浮人世

紅塵修行才最困難

因此

在虛華的城市與人群中

我開始學習 仰望天空

❋ 渾然 ❋

沒人探訪
我自己悠然度過
每個斜陽的午後
如果沒有湖風偶爾從柳梢撩過
或許我幾乎忘了
我是誰

❈ 嚮往 ❈

在忙碌與壓力的環境中
我嚮往有一座開滿花朵的山谷
在此
疲憊的身軀有薄霧輕撫
受傷的心靈
可以被細心地呵護與安慰

❀高度❀

我在崖頂等待春風
山險路迢 是否斷了你的念想
想來必定有路
除非你我此生無緣
到達不了這個高度

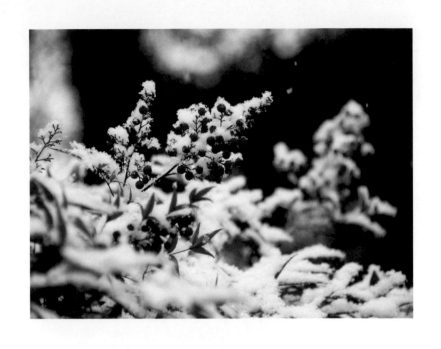

❀ 赤心 ❀

好想找個地方坐下休息
什麼也不想
只要有個依靠
來吧！
在我還能想起你的時候
拿一件雪衣包裹我的身軀
那裡面藏著一顆豔紅似火的心

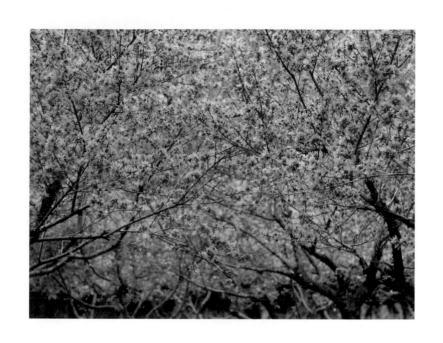

✿迷惘✿

深入花叢是極度危險的
心頭一動就不計代價
我興奮得像蝴蝶振翅穿梭
可美麗織成一張迷網
根本找不到出口

❀ 出道 ❀

世間道路艱難叵測
我掙扎良久
才決定出道
放開一搏

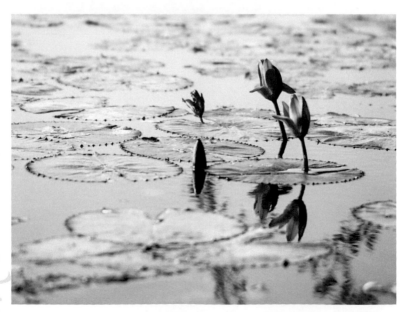

花之語

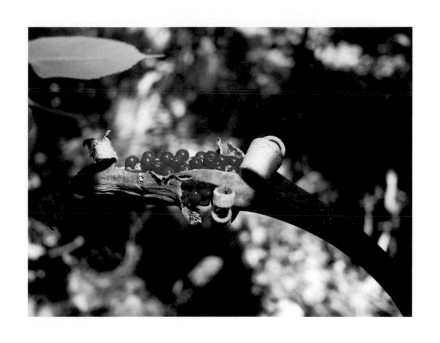

✻內心✻

如果不是你如季節一般
褪去我冷漠而黯淡的保護層
我始終不曾明瞭
原來自己的內心
也是如此熾熱和摯情

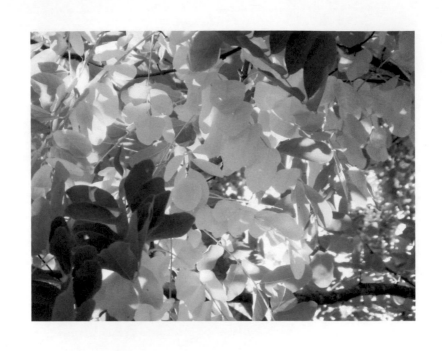

✤ 狹隘 ✤

狹隘的心裡
裝太多東西就顯得擁擠
其實在陽光雨露裡
黃花與綠葉
就只有一線之隔

❋ 嫉妒 ❋

嫉妒

像冬天燜燒殘留的餘爐

春天來了

就死灰復燃

開始竄起火苗

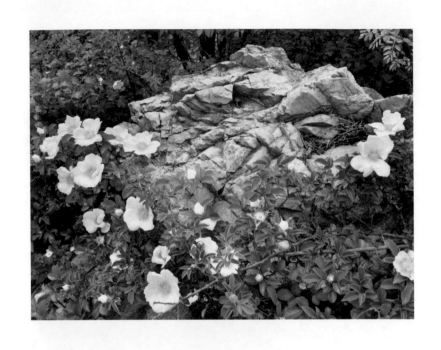

❀ 好勝 ❀

好勝心強
難免傷痕累累
其實背後 真想
有座靠山可以攀沿倚靠

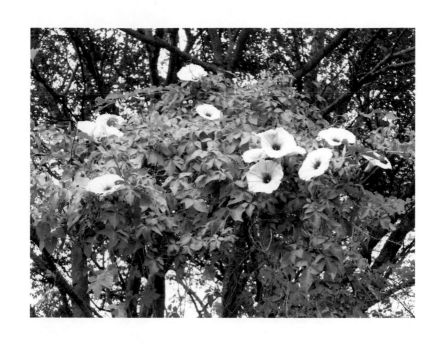

❀心高❀

不甘繾綣於地表
向上攀爬 盤踞枝頭
或許
你並不了解
我心比天高

❀ 拼命 ❀

在旱地開花
除了耐得住貧瘠與煎熬
還得用生命拼盡全力
可我從沒後悔

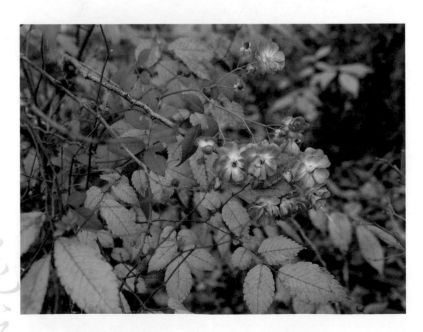

❋ 落腳 ❋

漂泊久了　才知道
這世界沒什麼好計較的
不管落腳何處
都得堅持生根開花

❋ 愛情 ❋

像火柴棒劃開一樣
有些東西
一旦碰觸就很難回頭
譬如愛情

花之語

❋ 搖尾 ❋

愛情
就像春風的呼喚
來的時候
不管你認不認同
我堅持用我的方式回應

✽ 價值 ✽

價值 往往意味著
人生的一種選擇
你要嗅聞我韶華的芬芳
還是品味我暮年的花果

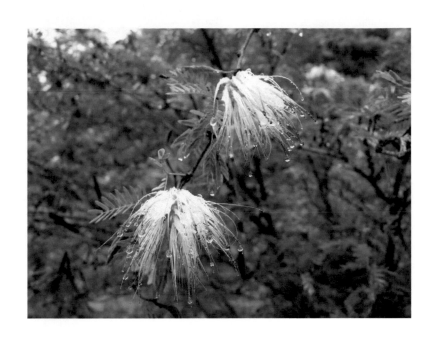

❀ 創傷 ❀

愛情 美麗而脆弱
但真正令人垂頭欲泣的
不是外來呼嘯的風雨
而是我們
彼此心底無聲的創傷

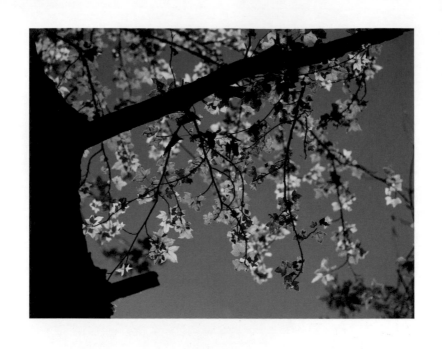

❀ 現實 ❀

原以為自己豔麗的身影
能勝過天空的雲彩
卻發現
現實像往事掠空而過
沒有什麼可以為我停留

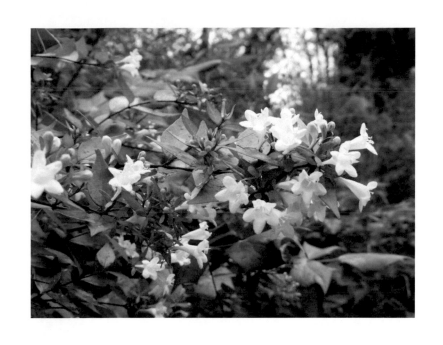

�֍ 回答 ֍

這白色耳墜是用來呼喚春風一樣的你
我細心裝扮
靜靜等待你最後的回答
而門前的流水啊！
已帶走了多少個四季

❋ 歇腳 ❋

流浪在繁華盡頭
終於
可以歇腳世界一隅
不用再與群芳爭豔
可以安然做我自己

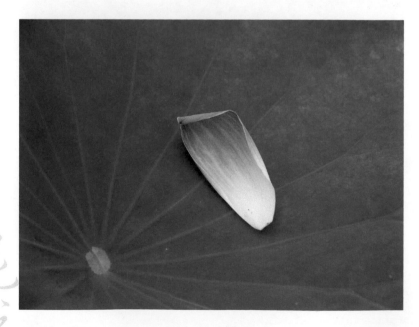

❋ 療傷 ❋

昨日的簇擁已離我遠去
我的愛情像被螫傷的花蕾
這樣你終於知道
為何我獨自躲藏
在一個蜂蝶罕至的地方

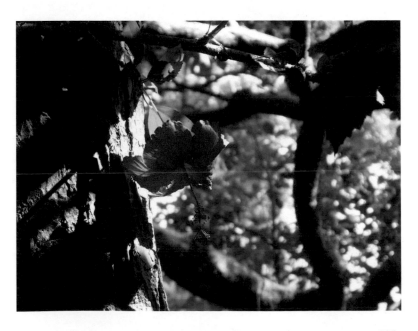

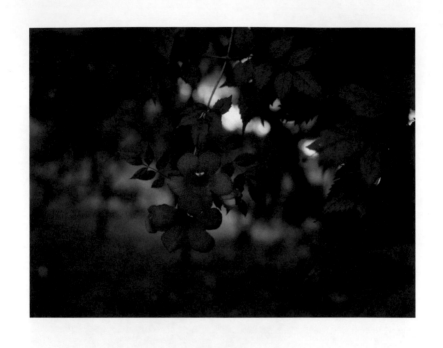

✤ 低調 ✤

綻放在高聳的枝頭
你要有隨風飄零的準備
而我低調花開
隨時可以落地歸根

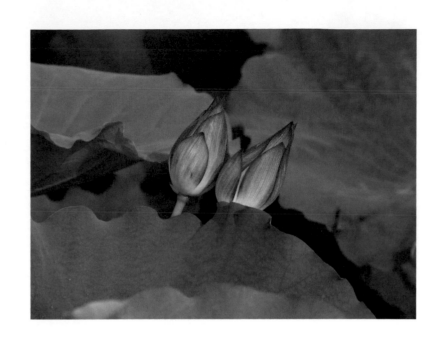

❀ 依靠 ❀

當我疲憊得不想再漂泊
夜深人靜之際
常常憶起 那雙
曾經讓我倚靠多年的肩膀

❀安分❀

寧願做一名凡夫俗子
安分固守在自己的領地
世界舞台太大
不必非得
擠在枝頭開花

花之語

✳壓力✳

得到的關注越多
聚焦的壓力越大
人生舞台
你要做紅花還是綠葉

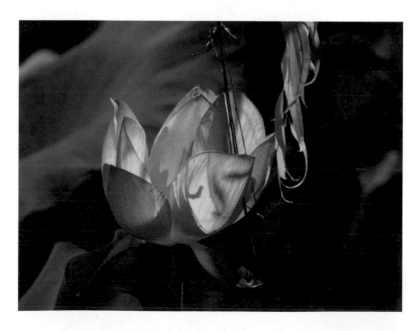

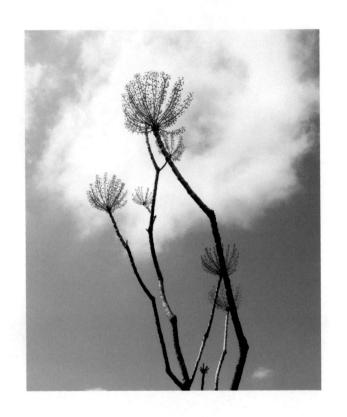

✳離塵✳

久待紅塵
渴望像白雲飛翔藍天
感覺
髮絲開始飄飛
腳步就要離地
其實一顆心早已騰空

❀ 如一 ❀

天生雙重性格
白天和夜晚
我是不同顏色的花朵
但不知如何對你訴說
其實我內心 始終如一

✤安生✤

飛得太遠
回不到原鄉
於是祈求上帝
讓我就地安生
從此
不再漂泊

❋ 缺憾 ❋

世事很難完美
就算使盡全力
難免有些遺憾
好像美麗花開
也有缺口

❈ 透視 ❈

彼此貼得太近時
不要把人看得太透
否則你會發現
每個人內心細微深處
都是五顏六色

❀ 天賦 ❀

天賦 就是
一個人這輩子必須的概括承受
每個人自從種子落地開始
做自己 難
不做自己 更難

✽ 艱難 ✽

世人如你
只看到我容光煥發的一面
至於 如何我艱難求生
你可能從不知曉

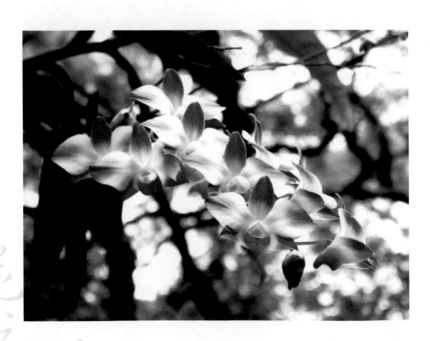

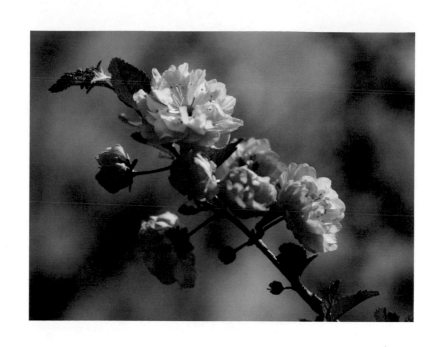

✳ 心驚 ✳

凌空怒放

總是心驚膽顫

今日晴空 豔光難掩

倘若 明日風雨

我又將如何

❋ 起落 ❋

英雄 美人
本來就是 各領風騷
你今日的紅花 明朝過後
只怕也似
我昨天的黃葉

❀鋒芒❀

太過突出必遭妒忌
於是諄諄告誡自己
可無論如何保守
卻都無法掩飾
宿命般散發的鋒芒

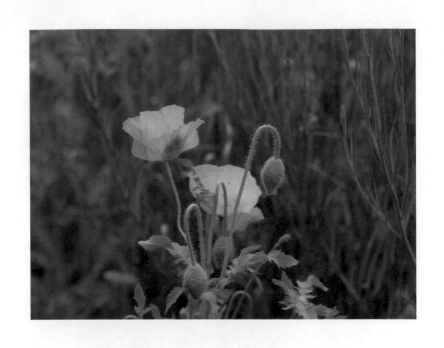

✳ 焦點 ✳

每個人的本質天生
初試舞台的方式不同
我的登場不需蜂蝶簇擁
更不用與人爭寵
即使一再低調
卻總是目光焦點

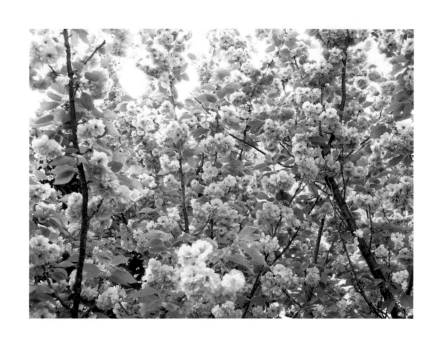

✤ 麗質 ✤

再也不必妝點什麼了
此刻
所有身上的飾物都已多餘
你要相信
我從來都以素顏相見

❧ 放肆 ❧

春風玉露一相逢
誰又能淡定自己呢？
除非離開這個舞台
否則 我就註定
要霸占這個季節

✤ 火焰 ✤

內心燃著火焰

不甘做個配角

只要給我一個舞台

我會賣力演出 證明

綠葉也可以媲美紅花

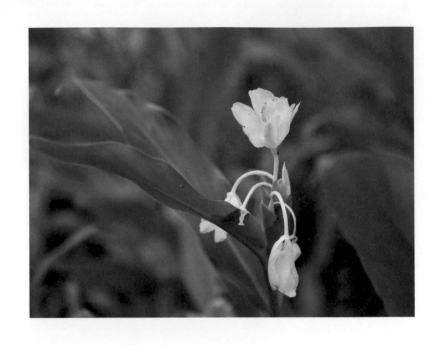

❋ 獨秀 ❋

人與人的競爭
就像繁花競放
這個季節
已有太多容顏老去
我一枝獨秀
又能多久呢？

❋寂心❋

不必再思慮太多了
你的內心其實一片空白
需要一點顏色
我就是衝著你
寂寞的天空而來

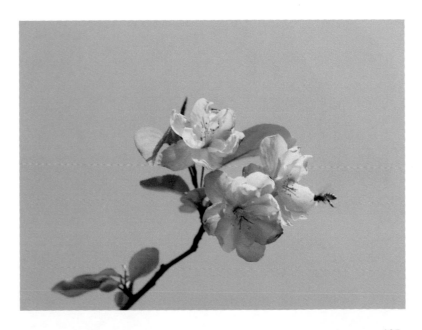

❋ 情殤 ❋

都說 好花不常在
假若我獻上青春正豔
來奠祭我們已逝的愛情
你也不必太過悲傷

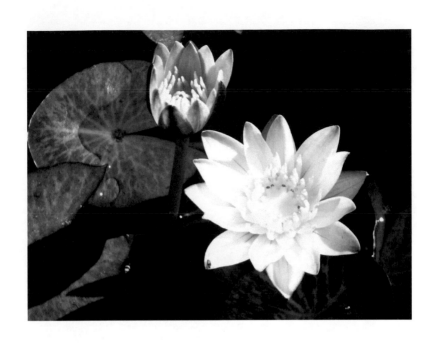

✿ 識己 ✿

閉上眼睛
若你還看得到我
你就可以看得到你自己
搗住耳朵
若你還聽得到我
你就可以聽得到自己的內心

✽ 絕處 ✽

人生旅途 曲折坎坷

常常逼到沒有退路

渺小如我

只能勇往直前

絕處求生

128

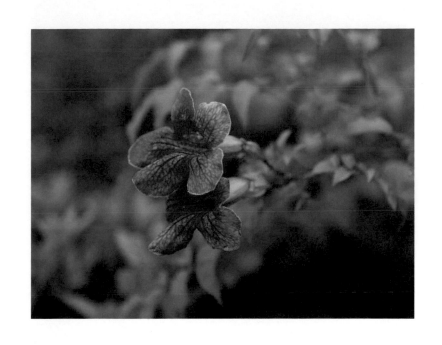

❋ 莫負 ❋

久別重逢
就著你的溫度
我是情不自禁的
因我誓言 此生
絕不辜負春天

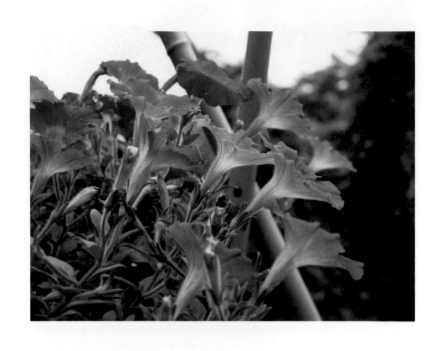

<div align="center">

❀ 支撐 ❀

不敢讓你看到脆弱的一面
其實光鮮場面背後
有著勉強的支撐
如果一旦抽離
只怕明日的風雨一來
我將 一地不起

</div>

✳ 褪色 ✳

沒有誰可以永遠屹立不搖
春天都還沒過
感覺臉上的粉飾就已逐漸褪去
更別說
即將到來的夏季暴雨

❀ 無花 ❀

窩居在牆角　昏暗而單調
不羨慕花盆裡　海棠嬌豔
我不隨季節花開
自然沒有花落

❀ 疼惜 ❀

趁著暴風雨到來前夕
把我細心採擷吧！
以一支前朝彩繪的青花瓷
用來收納 此生我僅有
放肆一回的青春

✤ 渺小 ✤

天地之間 渺小如我
如果不是蝴蝶追逐偶然經過
我都忘了季節
忘了自己曾經花開
在這無人的山野

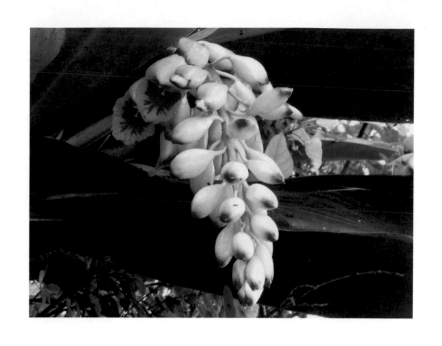

❀ 情願 ❀

因為毫無保留
給你的一切都是掏自心扉
假如哪一天你的離開
像星移月換
我也甘願
靜靜等候你的歸來

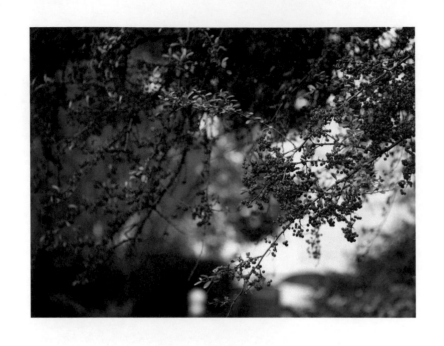

❋ 表象 ❋

陽光下
燦爛而華麗的背後
其實你看不到
每次風雨過後
我遍體鱗傷的身影
都是奄奄一息

花之語

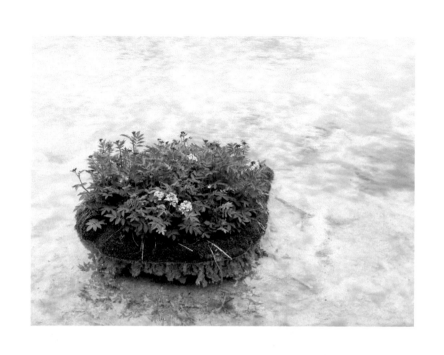

✿ 淨土 ✿

步調緊張的年代
壓迫著時間和距離
以及心跳的速度
可我最後這塊淨土
就剩這麼一點泥淖與花開
不能再退讓了

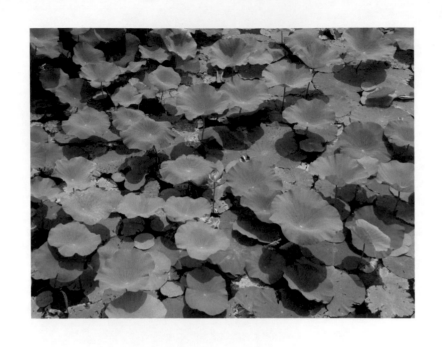

❀ 無爭 ❀

看清一切宿緣
不再與世爭辯
花花世界 與我無關
歲月沉澱的血脈裡
我早已 心如止水

✳ 角色 ✳

人生角色是多重的
沒有絕對的良善與邪惡
就像來時 一張白紙
臨走前 塗滿各種色彩

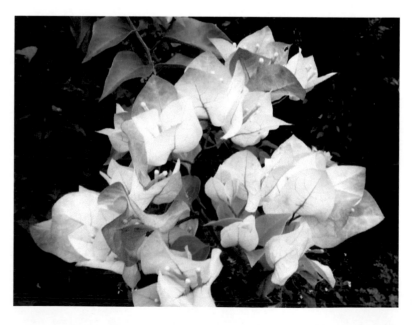

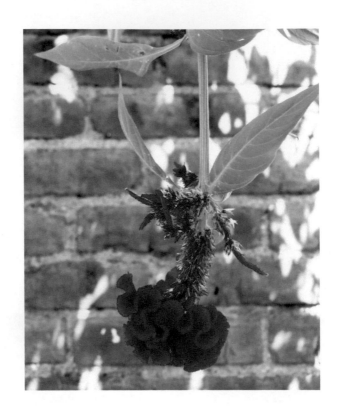

✤舞姿✤

舞台的燈光離迷
三拍子的腳步交錯
紅色晚禮服的裙擺
隨旋律飛揚
今晚　我可否再邀妳一曲
最後的華爾滋

花之語

✾ 秋風 ✾

無論如何 都不再怨你了
畢竟我如夏日璀璨的寶石
也有過一回
只不過 我們此生散落一地的往事
恐怕秋風一起
都會帶走

✤ 素顏 ✤

活在絢爛的城市中
我小心翼翼地裝扮著每一天
有時 真想回歸山野
重拾那真正屬於自己的素顏

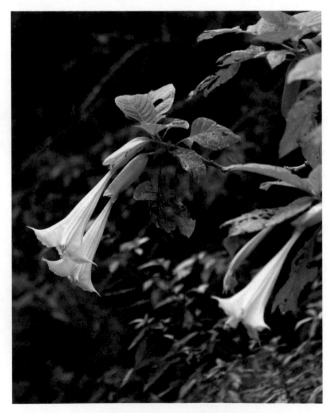

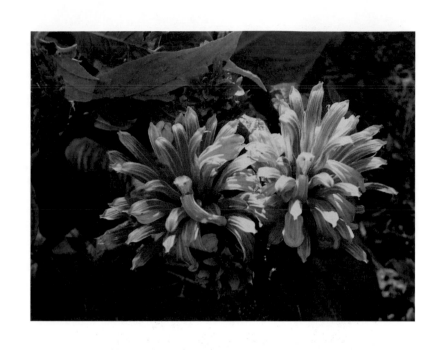

❋塵封❋

在一座城市分道揚鑣
我想多年之後
都已彼此遺忘
哪知燕子來時
塵封禁錮的心啊！
又像入夜架起的篝火
熊熊燃起

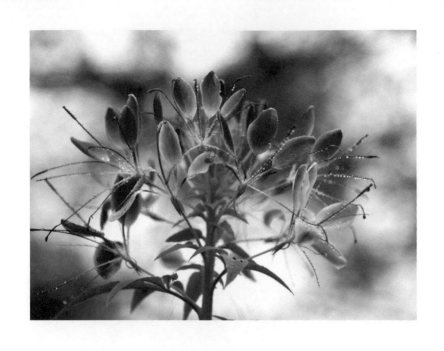

✳ 尋覓 ✳

在這花開的季節
有時你並不了解
蝴蝶那麼仔細尋尋覓覓
只為探訪
失散多年的愛侶

❋ 信物 ❋

此生把妳尋獲
不必再問緣由
妳那髮髻後頭的鳳尾金釵
便是　我前世
親手為妳插上的信物

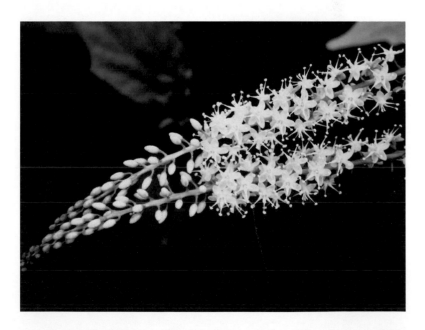

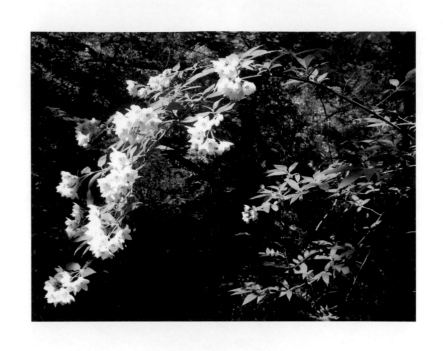

❀ 頭花 ❀

那個疏朗的清晨

我們一起相約探春

山徑無人 只有雲雀跳躍枝椏

你敢不敢 現在就此

親手替我戴上

新娘頂上的頭花

❋ 出嫁 ❋

來我的森林 接我出嫁的花轎
喜鵲一早便已通報所有山谷
蝴蝶更是沿途撒滿了花香
一切都已準備就緒
就等你策馬前行
趁著一路春花正豔

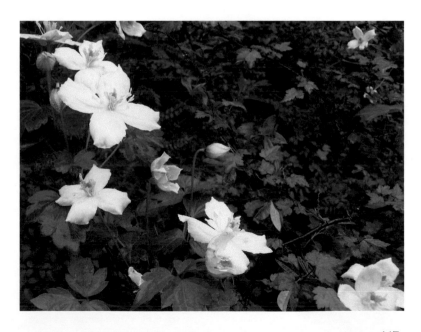

❀ 長路 ❀

年少時
玫瑰代表愛情我是知道的
因為美麗而芬芳
長大後 才真正明瞭
親吻枝頭的花蕾之前
要先經過一條
漫長的荊棘之路

❀ 眷戀 ❀

我願靜靜花開在你的水面
翡翠般清澈透明的心底
清晨 對著你梳妝甦醒的容顏
小心翼翼地插上流蘇般的髮簪
在微風中對著你訴說
永恆不變的眷戀

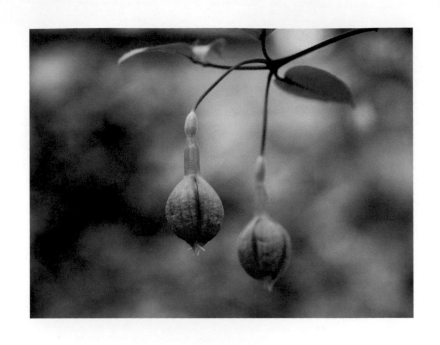

❋ 耳墜 ❋

春風吹著山谷
這個季節你來看我
我沒有刻意打扮
只是仍像往常 帶著一對
冬天預備好的耳墜

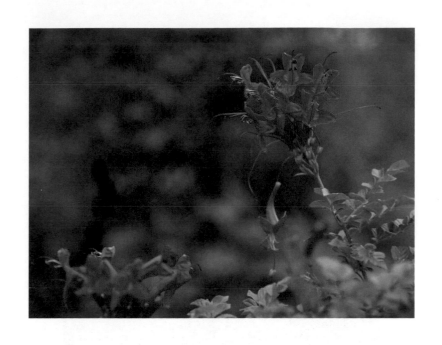

❋ 情起 ❋

蟄伏於紛沓人群
我是不善輕意表態的
直到那天你的出現
心底才火苗亂竄
真情難收

❋ 燈籠 ❋

入暮的燈籠點起
那是我忐忑的初夜
不知情到此後
你是否仍戀我如昔

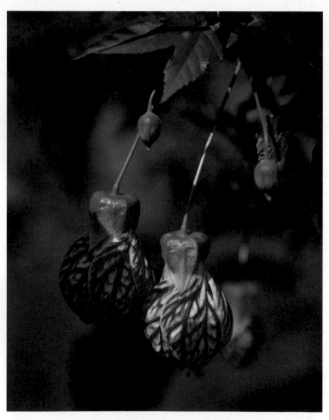

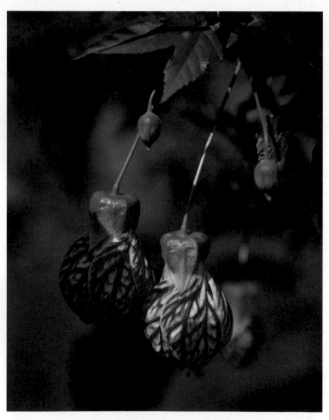

花之語

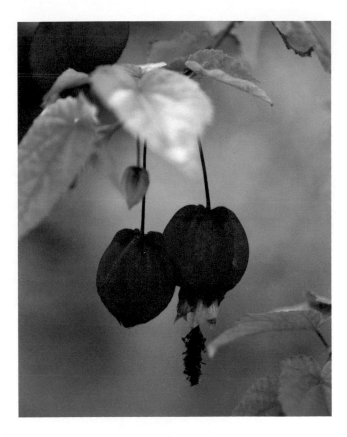

✤ 訴說 ✤

有時心意已至
又何須多餘的言語
即使緊閉著嘴唇
也仿佛對你訴說了
千言萬語

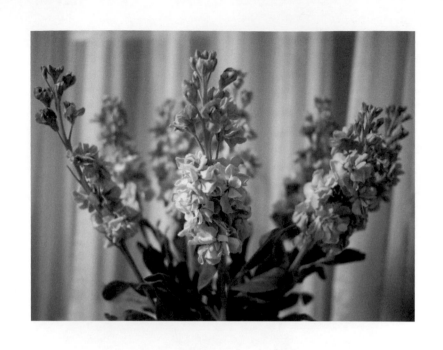

❋ 留戀 ❋

還戀昨夜明月如鉤
卻忘今宵酒醒何處
去問紗窗前的紫羅蘭吧!
它早已羞怯得不知如何言語

❀ 溫度 ❀

我能感覺一種熟悉的溫度
就像你每次不捨離去
輕捎我害羞的臉頰

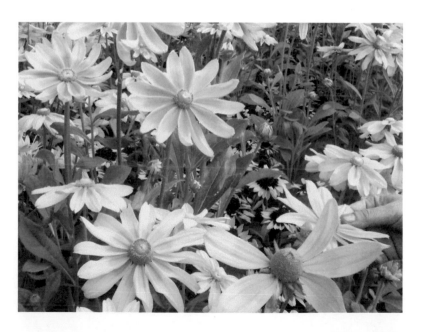

❋呵護❋

清晨醒來 不記得
昨夜你在我耳邊的細語
但見你臨去
蓋在我身上的薄衣

❊ 相對 ❊

多年之後
當我們年華老去
滄桑的面容相對
你是否會像當年一樣
和我如此親密

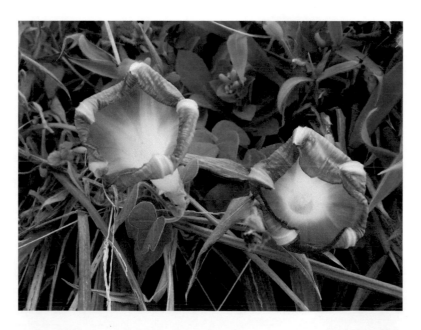

❀春光❀

人間四月　花開滿園

悠坐涼亭裡

你想要做什麼呢？

聽風　賞花　觀柳　還是朱顏相伴

老實告訴諸君　我唯願

寫字　吟詩　喝酒　最好李白在座

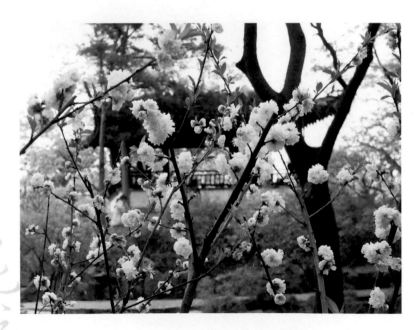

❋ 淚痕 ❋

清晨 微雨
道別的言語我說不出口
起個大早把自己梳妝整齊
卻怎麼也擦拭不掉
昨夜臉上 殘留的淚痕

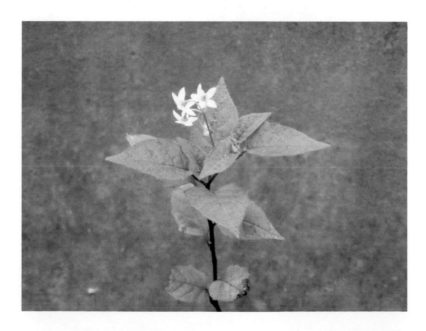

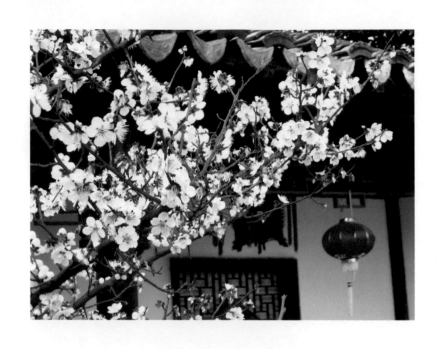

✿ 別離 ✿

送你到陌口也是這個季節
沒有折柳為贈
只有寒梅一枝
緊閉的窗扉　深鎖著內心的顏色
自你離去
我就不曾　再見花開

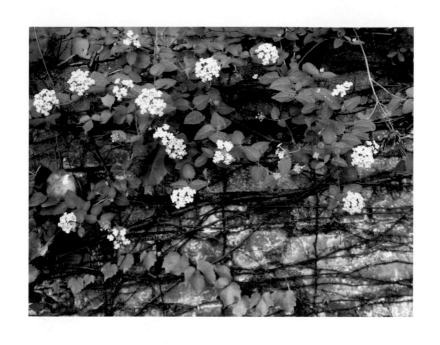

❁ 纏綿 ❁

環抱著你的身軀
我才得意而自信 假如
哪天你土崩瓦解了
我願以餘生靜靜守候
我們曾經纏綿的昨日

�֍ 火把 ✺

地球太黑暗了 於是
我向天空高舉夏日的火把
試圖看清 生活周遭
川流而逝的背影
以及每張徬徨的臉龐

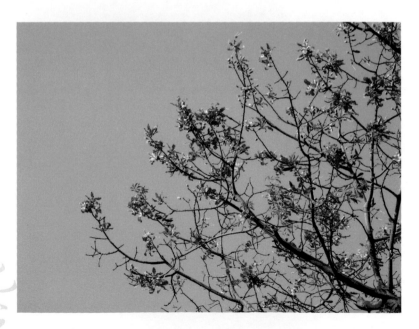

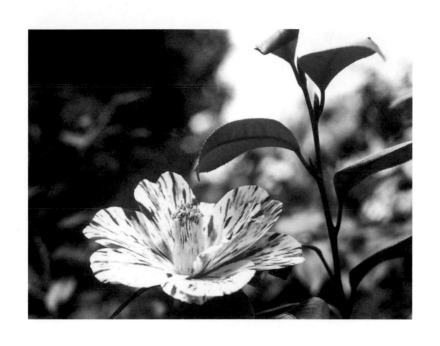

❋ 熱血 ❋

局勢如此動盪
人情如此紛亂
我的世界需要一場革命
就用熱情和堅持澆灌這片土地
新的生活似血紅的花朵
需要向天盛開

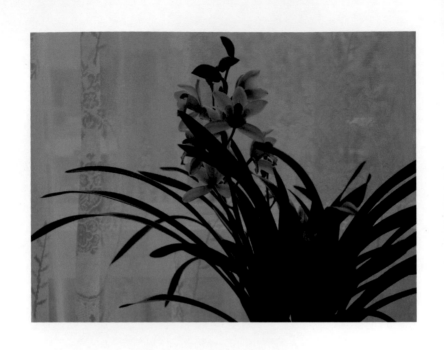

❀ 守候 ❀

等不到你來
整個晚上我都沒有闔眼
守候你 用我純淨的容顏
以及像月光一樣
皎潔的心

❋眼淚❋

我的眼淚仍是純淨而透徹
即使內心憂鬱如此

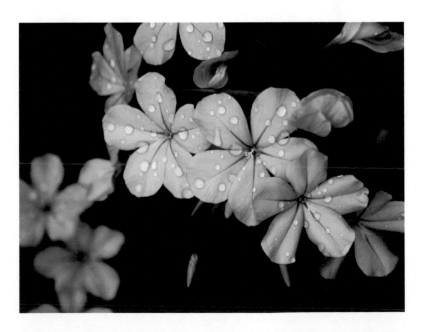

❀ 浪花 ❀

回想最初的相遇 簡單而寧靜
而生活的波濤卻起伏洶湧
被海潮捲走的誓言那麼遙遠
我平靜不了
因你而起的浪花

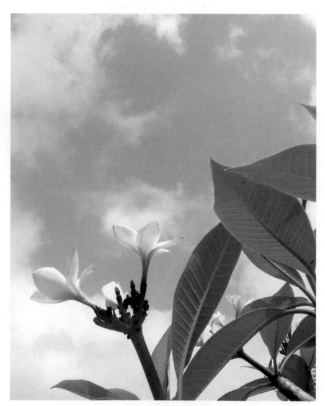

花之語

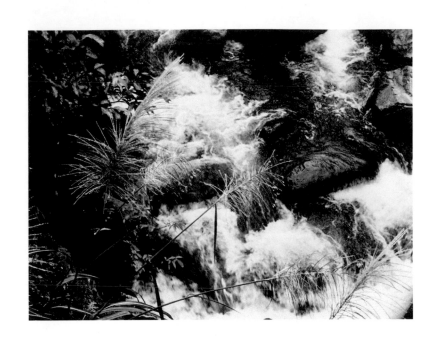

✤蒼茫✤

珍惜我最美麗的笑靥吧！
此刻一為別
重逢難料
他日你若再見我
只怕已是白髮蒼茫

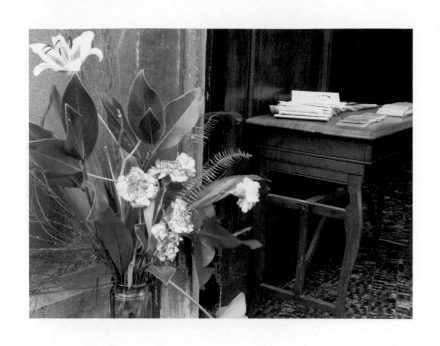

❈ 緘默 ❈

和你一樣緘默
假如能一直相伴
我希望我們能
在安靜的一隅
慢慢閱讀彼此的人生

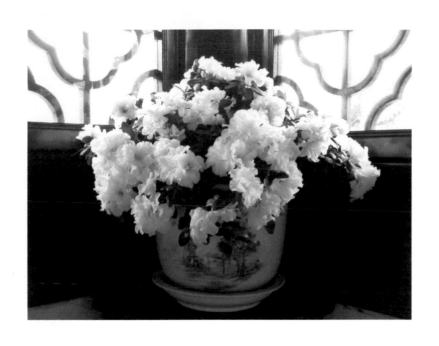

✤ 韶光 ✤

讓我陪在你身旁吧！
一如大漠風雪倚附在你的征裘
出關的大雁早已悉數南回
斜陽的門扉寂寥緊掩
只有昔日我們一起讀書喝茶的花枱
還在窗前守著一扇天光

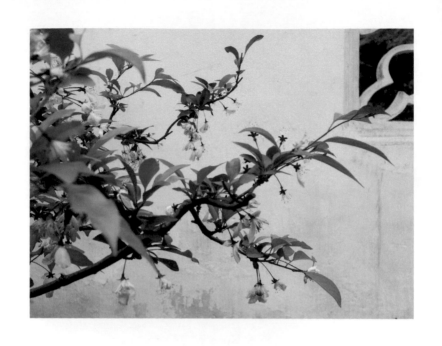

❋ 窗前 ❋

春去了
我的容顏是斑駁的粉牆
你走了
掩閉所有花開的心事
留一口小窗 讓你回來探望
如果你還記得當年
你像青鳥一樣穿梭來回的那條小徑

花之語

✼ 步搖 ✼

春風一夕夢回前朝
霓裳羽衣歌舞正酣
輕盈曼妙身影迴旋
絲竹管樂響徹雲霄
滄海桑田　多年過往
不知你是否還記得　當年你
斜插在我髮髻上的這支
金步搖

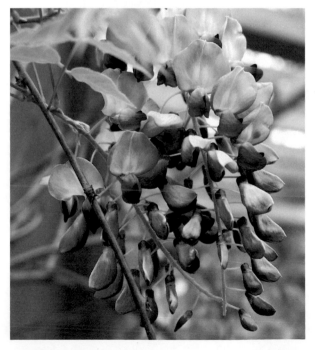

❋ 淡定 ❋

不再過問昨日的紛紛擾擾
把自己的美麗與哀愁
收斂在你為我僅留的一撮土裡
花開的時候 氣息淡定
所幸不用 再隨春天的水流

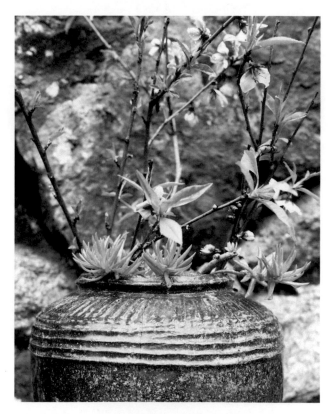

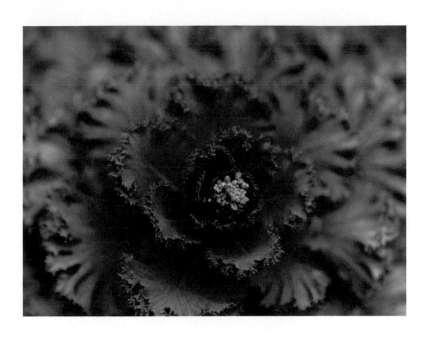

❀人情❀

這輩子

有過人情稀薄的落寞

有過人情熾熱的感動

有過人情親和的愉悅

有過人情纏綿的銷魂

至於下輩子

最好不要人情飽和

那是 很想逃避又逃避不了的

一種消受難了

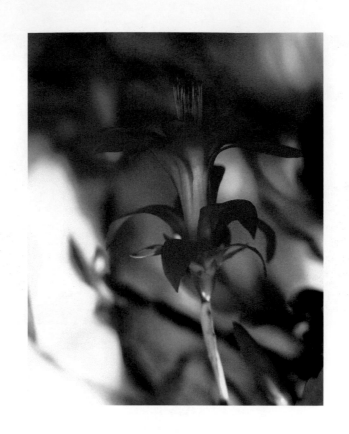

❀ 慾望 ❀

窗前的燭火點上
隱忍的慾望開始燃燒
晚上又喝多了
酒精只是一名莫須有的說客
今夜我早已 圖謀一醉

花之語

❈ 俘虜 ❈

故作鎮定的心跳 還在加速
奔湧的血脈早已激盪如潮
不用再派兵圍剿
我早已是妳嫵媚生擒的俘虜

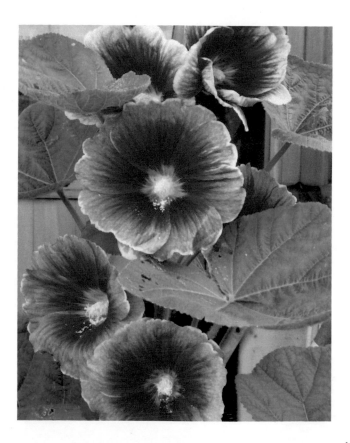

❧勳章❧

來我的跟前
脫掉你的盔甲
卸下你的武裝
到我的懷裡
戰死沙場的勇士已經太多
今夜我想親綬你一枚光榮退役的勳章

✤ 歸處 ✤

回首
曾經擁有燦爛輝煌的人生舞台
此刻
落幕之後
我將何去何從

✱ 離去 ✱

也該啟程了
所有花開的心事
我已小心包裹
今朝風吹得很輕
因而你不會聽到
我悄然離去的跫音

花之語

❋野心❋

想擴張地盤
要掌握的東西太多了
白天還笑著臉
左右逢迎
入暮之後得意的計謀
又在無人的曠野開始
張牙舞爪

❊ 徬徨 ❊

群體競合之間
各有盤算
有時 我也徬徨
到底該站在哪一邊

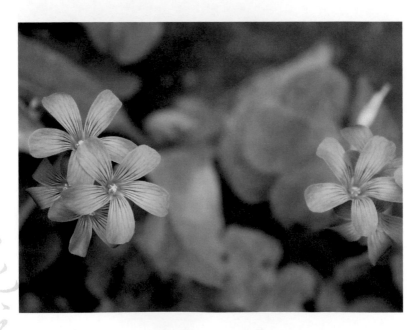

180

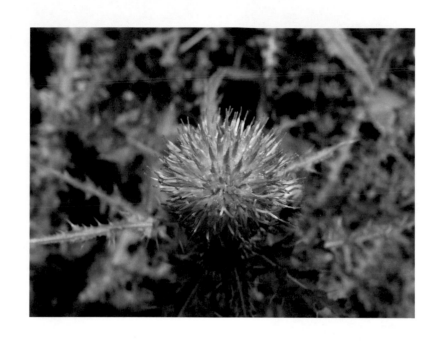

❋ 心刺 ❋

因為從不計較
我的真摯被利用出賣
流血的傷口　痛徹肺腑
痊癒之後的心尖
無奈長出了刺蝟

❀ 道路 ❀

越過這座山頭
便入群峰的最高點了
心臟的壓力讓人喘息呼噓
眼前的山徑 濃霧虛無飄渺
除了杜鵑靜靜花開
我再也看不到
回去的道路

❋ 流水 ❋

青春
在我們相遇的樹下頻頻回首
過往的愛恨情仇
就把它卸載到這條古道吧！
至於
那些不小心遺落的祕密
逝去的流水知道

❀ 隘口 ❀

年青時躊躇滿志
不屑外面的風風雨雨
戰場多年的傷痕累累
都已悉數埋入土堆
而那個我當年出征的隘口啊！
只剩野草依然守候

✿ 滄桑 ✿

不管朝代興迭更替
看盡人世繁華過往
埋沒於荒煙蔓草
我是被歷史遺忘的
院落滄桑

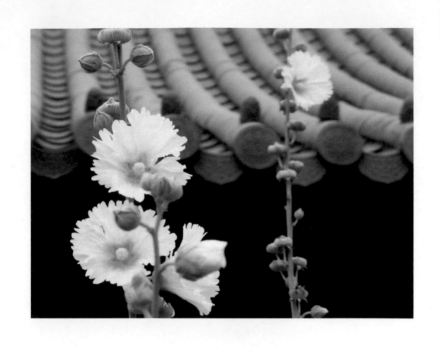

❀ 興衰 ❀

佇立在這座大宅
目睹歷史的榮辱與興衰
都不知幾回了
不必再追問過往
縱然我們似曾相識

花之語

186

✽渡口✽

青春很快就會老去
為何你只是在這個季節
從我盛開的渡口
輕輕划過

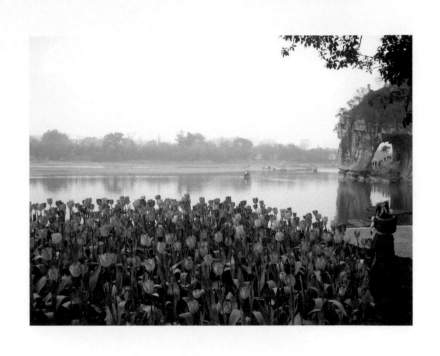

✣ 等待 ✣

若等不到你的歸來
這個季節過後
我的心就會像
那江邊盛開之後的鬱金香
逐漸凋萎

❀ 癡心 ❀

你的門扉緊掩
已是多年的往事了
而我內心如雪
為你佇立守候
一如季節花開
從來不曾離開

❋ 風鈴 ❋

往事如風 越吹越遠
想起來的人 也就越來越模糊
可你又何必總在仲夏的子夜
如窗前的風鈴
不停地敲響我沉睡多年的回憶呢？

花之語

✽ 鈴聲 ✽

常常午夜夢迴 仿佛
春風敲響屋簷下的銅鈴
在我們一起喝茶對坐的午后
醒來
才發現竟是微雨過後靜謐的清晨

❀夢醒❀

原以為
早已習慣你的離去
昨夜夢中醒來
才驚覺自己滿臉的淚痕

✽相思✽

暗地起誓 不再過問人間絮語
築一道高高的圍籬
嚴密封閉沉寂的心扉
夜半無人
而那滋長無度的相思
卻又開始翻牆逃逸

❀ 心倦 ❀

繁華落盡
並非我的容顏老去
主要是我的心倦了
想找個地方安歇

花之語

❁ 憶起 ❁

就著斑駁的窗台
春天點起了蠟燭
此刻或許你會憶起
我們舉杯對飲的昨日

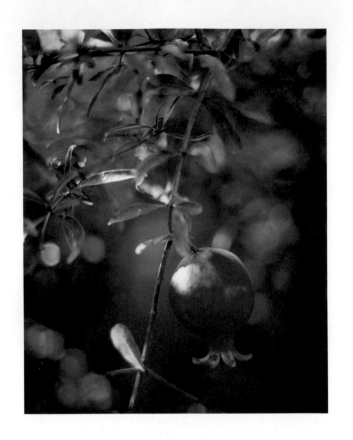

❋ 兩難 ❋

人生很難兩全其美
世界從不為誰停留
你要高高的花朵正豔
還是
低垂的果實累累

花之語

❋ 陣線 ❋

闖蕩天涯 歷經
重重磨難和挫敗之後
你想最終有誰
始終和你站在同一陣線

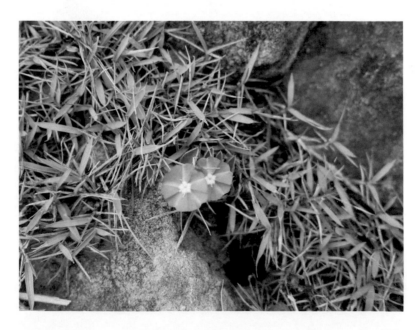

✳ 疲憊 ✳

硝煙瀰漫著我們的世界
看不清彼此的臉龐
我真的累了
就連向你做最後的道別
也睜不開眼簾

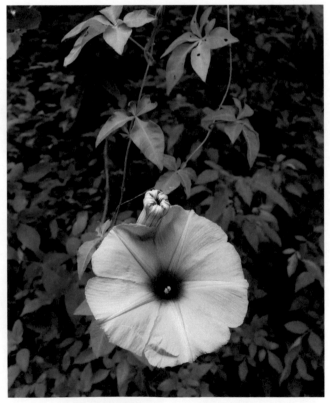

❋ 故事 ❋

這可能是最後的堅持了
我的臉色如此蒼白
再不能用言語
對你笑說我們坎坷的過往
就把我們的故事刻畫在這個洞口吧！
那個我們一路跋山涉水
唯一歇腳的地方

✳不離✳

都說 男人是樹 女人是花
多年來我總倚著大樹開花
假如哪一天 你的蒼翠銷蝕
那麼我的殘紅便用來祭奠你的墳頭
年年像我們腳下
從沒間斷的水流

❋漂泊❋

一路闖蕩江湖
流浪過無數陌生的驛站
多年之後 才終於了悟
一旦心如止水
就再也不用天涯漂泊

✿ 退場 ✿

哪一天
我們從曾經輝煌的舞台
紛紛退場
你要選擇和誰
一同老去

✤ 歸根 ✤

凋謝在自己的軀幹
就像回老家 沒有任何遺憾
褪色的容顏有著鮮綠的新芽延續
如此 也就
花落歸根了

❁ 幸福 ❁

我是幸福的
在美麗正當之時
有人欣賞
在容顏凋萎之後
有人可以依靠

花之語

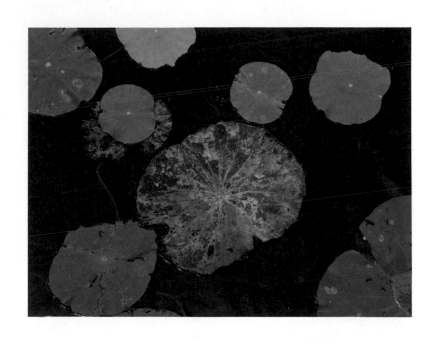

❀老去❀

假如我的容顏老去
請讓我依偎在你的身旁
可以把所有的往事
和你一起分享
包括一些之前
你沒問起的祕密

❋韶華❋

不必悲傷我的韶華如此老去
假如你曾一一經歷
我的盛年
碧葉連天 繁花如霞

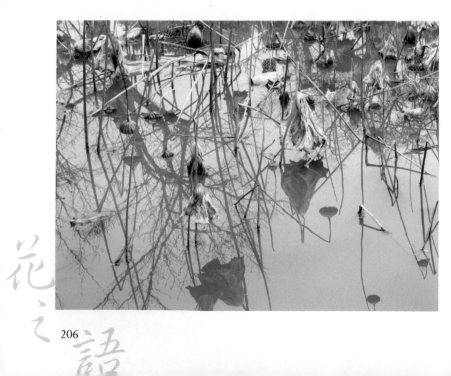

✿ 謝幕 ✿

意氣英發的光輝歲月
沿路流連徘徊
石橋上灑滿的落花
正向我們歸行的隊伍 一一致敬
衝鋒陷陣的當下 從未退縮
所以轉身謝幕的時候
已了無遺憾

❀ 告辭 ❀

沒有備酒 在這裡告別
算是懷念一座古城最好的儀式了
因為這是 唯一可以清楚眺望
我們昔日
歲月輝煌的地方

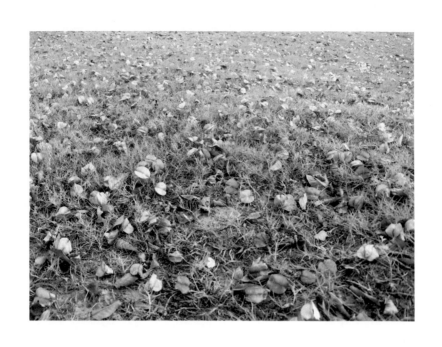

✤ 別過 ✤

就在這棵樹下別過吧！
不必銘刻什麼留下紀念
先我而去的兄弟 你會理解
每年下馬路過此地
總覺得你們當年
征戰途上的頭盔纓紅
還在迎風飛揚

✱ 祭奠 ✱

那些所有美好的戰役之前都已一一打過
英雄紀念碑上鐫刻著我們的事蹟
祭奠我的當下
不要流淚
喝酒的時候
記得敬我一杯

❋ 花塚 ❋

葬我於一個高台
用四季的花朵栽種堆砌
就像戰時我們曾經得過的榮耀
於是 不管春去秋來
你都可以看到
我當年佩戴胸前的光輝勳章

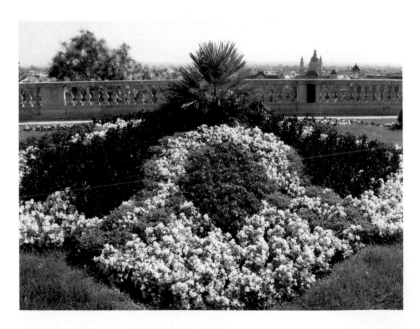

❀ 彼岸 ❀

彼岸花在我們塵緣了卻的路上
開得豔紅似血
人世的陽光雨露和清風明月
我們都已一一經歷
他日你若在某個季節裡
遇見一枝盛開的花朵 獨一無二
記得點頭 會心一笑

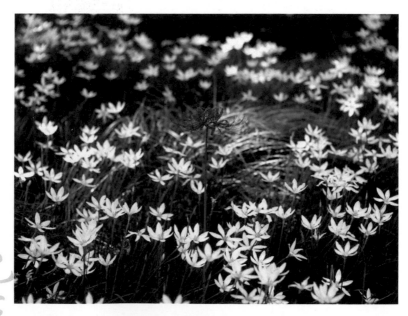

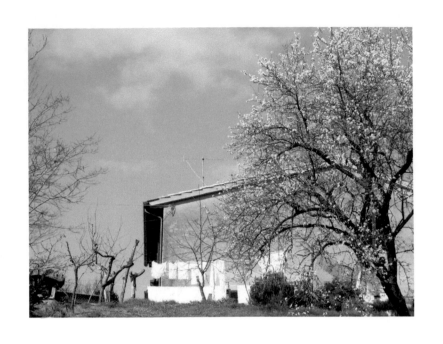

❁ 夢回 ❁

紛亂的世界終於煙消雲散了
人間的是非對錯已經毫不相干
我常常憶起的只是
門前的老樹 在明媚的春光裡綻放
小孩和小狗在草地上追著蝴蝶
而我們在窗邊木桌上的斜光裡
一起沏茶 說起
我們最初相遇的那段往事

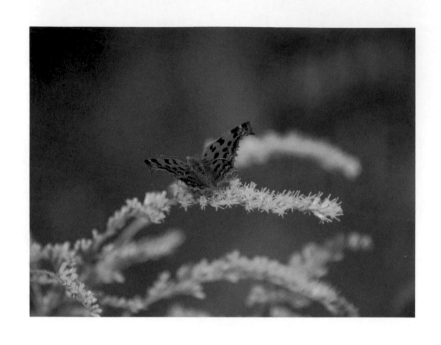

✤ 彩蝶 ✤

停靠枝頭 閉著翅膀
我是一朵春天靜止的蓓蕾
振開雙翼 穿梭花叢
我是一枝風中飛舞的花蕊
年年我回來探訪
不管你在與不在

❁ 飛天 ❁

如來賜座
我的心出水之後
乘雲飛天
便已自由自在

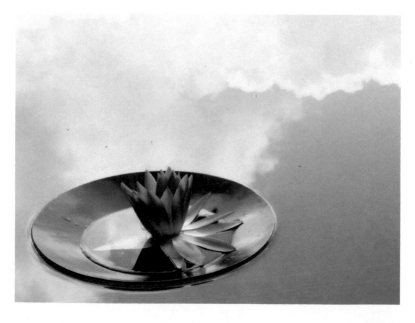

✻後記✻

唐詩 作者佚名《金縷衣》
「勸君莫惜金縷衣，勸君惜取少年時。
有花堪折直須折，莫待無花空折枝。」

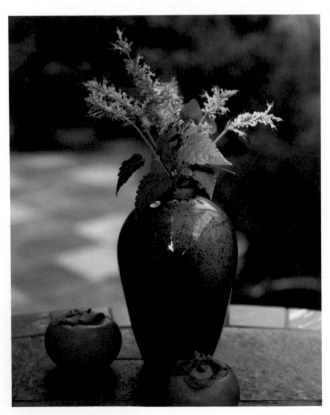

楊塵作品系列

楊塵攝影集（1）

我的攝影之路：用光作畫

慢慢自己才發現，原來虛實交錯之間存在一種曼妙的美感……

楊塵攝影集（2）

歲月走過的痕跡

用快門紀錄歲月走過的痕跡，生命的記憶又重新倒帶。

楊塵攝影文集（1）

石之語

有時我和那石頭一樣堅硬，但柔軟的內心裡，想要表達的皆已化成了石頭無盡的言語。

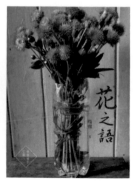

楊塵攝影文集（2）

歷史的輝煌與滄桑：北京帝都攝影文集

歷史曾經在此走過它的輝煌盛世和滄桑歲月，而驀然回首已是千年。

楊塵攝影文集（3）

歷史的凝視與回眸：西安帝都攝影文集

歷史曾經在此凝視它的輝煌盛世，而回眸一瞥已是千年。

楊塵攝影文集（4）

花之語

花不能語，她無言地訴說心中的話語；人能言，卻埋藏著許多花開花落的心事。

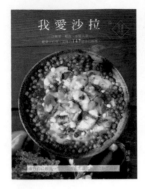

楊塵私人廚房（1）
我愛沙拉

熟男主廚的 147 道輕
食料理，一起迎接健
康、自然、美味的無負
擔新生活。

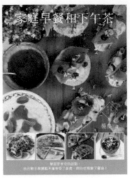

楊塵私人廚房（2）
家庭早餐和下午茶

熟男私房料理 148 道
西式輕食，歡聚、聯誼
不可或缺的美食小點！

楊塵私人廚房（3）
家庭西餐

熟男主廚私房巨獻，經
典與創意調和的 147
道西餐！

楊塵生活美學（1）
峰迴路轉

以文字和照片共譜的生
命感言，告訴我們原來
生活也可以這麼美！

楊塵生活美學（2）
**我的香草花園和香
草料理**

好看、好吃、好栽培！
輕鬆掌握「成功養好香
草」、「完美搭配料理」
的生活美學！

吃遍東西隨手拍（1）
吃貨的美食世界

一面玩，一面吃，一面
拍，將美食幸福傳遞給
生命中的每個人！

走遍南北隨手拍（1）

凡塵手記

歌詠風華必以璀璨的青
春，一本用手機紀錄生
活的攝影小品。

國家圖書館出版品預行編目資料

花之語／楊塵著. --初版.--臺中市：新竹縣竹北
市：楊塵文創工作室，2021.1
　　面：　公分.——（楊塵攝影文集；4）
ISBN 978-986-99273-2-1（精裝）
1.攝影集 2.散文集
958.33　　　　　　　　　　109018015

楊塵詩文攝影集（4）

花之語

作　　　者　楊塵
攝　　　影　楊塵
發 行 人　楊塵
出　　　版　楊塵文創工作室
　　　　　　302新竹縣竹北市成功七街170號10樓
　　　　　　電話：（03）667-3477
　　　　　　傳真：（03）667-3477
設計編印　白象文化事業有限公司
專案主編　吳適意　經紀人：吳適意
經銷代理　白象文化事業有限公司
　　　　　　412台中市大里區科技路1號8樓之2（台中軟體園區）
　　　　　　出版專線：（04）2496-5995　　傳真：（04）2496-9901
　　　　　　401台中市東區和平街228巷44號（經銷部）
　　　　　　購書專線：（04）2220-8589　　傳真：（04）2220-8505
印　　　刷　基盛印刷工場
初版一刷　2021年1月
定　　　價　350元

白象文化　印書小舖 PressStore 出版經紀　　出版 · 經銷 · 宣傳 · 設計
www.ElephantWhite.com.tw　f 自費出版的領導者　　購書 白象文化生活館